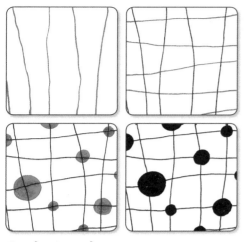

Dot Matrix
닷 매트릭스

Assembly
어셈블리

Headlights
헤드라이츠

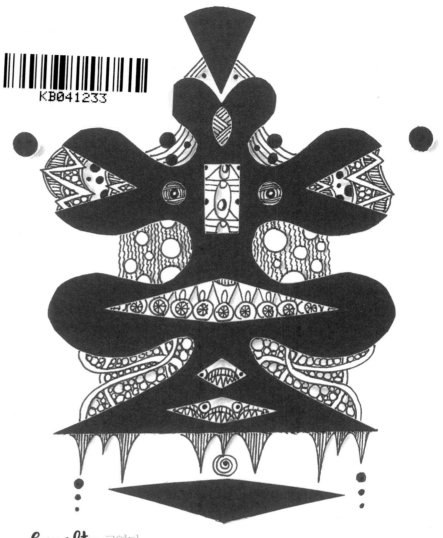

Royalty 로열티

By 신디 셰퍼드(Cindy Shepard) CZT

검은색 판화지를 접어서 곡선으로 잘라 만든 모양이 재치 있게
탱글링할 수 있는 새로운 방법을 제공합니다.(4~6페이지를 보세요.)

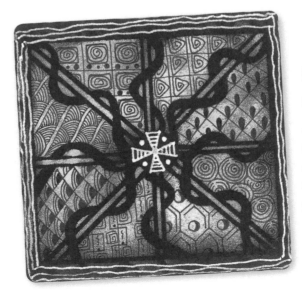

Black Square 블랙스퀘어

By 신디 셰퍼드 CZT

스텐실로 장식하여 질감을 더하세요.
이렇게 하면 시선을 선으로 유도하여
선을 따라 탱글이 그려진 각 영역에
주의를 기울이게 하는 효과가
있습니다.(8~9페이지를 보세요.)

전통적인 젠탱글

다음과 같은 간단한 절차는 전형적인 젠탱글 작품의 일부입니다.

1. 연필로 종이타일의 각 코너에 점을 찍습니다.
2. 점들을 연결하여 기본 프레임을 만듭니다. 선이 직선일 필요는 없습니다.
3. 지그재그, 소용돌이, X자, 원형 등 공간을 구획으로 나눌 수 있다면 어떤 모양이든 가능합니다. 스트링은 우리 삶을 관통하는 모든 사건과 패턴을 연결하는 실(thread)을 대변합니다. 스트링은 지우개로 지우지 않으며, 디자인의 일부가 됩니다.
4. 각각의 구획 안에 검정색 펜으로 탱글을 그려넣습니다.

Tip: 각 구획을 탱글로 채울 때, 종이타일을 돌려가면서 그리세요.

시작하는 데 필요한 것들

● 연필
● 검정 유성 마커 – 사쿠라(Sakura)의 피그마 마이크론 01 펜을 추천합니다.
● 부드러운 흰색 미술용지 – 젠탱글사의 다이컷 된 종이타일을 추천합니다(지름 11.5cm의 둥근 타일 또는 9*9cm 사각 타일).

"점 잇기"로 시작해요

각 코너에 연필로 점을 찍습니다. 그 점들을 연결하여 테두리를 만듭니다.

이번에는 검정색 펜을 듭니다. 테두리 선을 따라, 그리고 테두리 안쪽에 10개의 큰 점을 무작위로 그립니다.

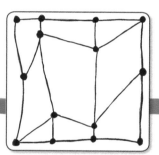

검정색 펜으로 테두리 선 위의 점들과 안쪽의 점들을 연결합니다. 안쪽의 점들끼리도 서로 연결합니다.

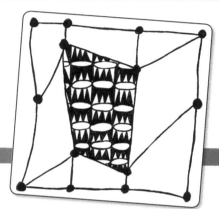

스트링이 만들어졌습니다. 이제 나뉘어진 각 구획에 검정색 펜으로 탱글을 그립니다. 선을 넘을 때는 패턴을 바꿔주고 어떤 구획은 빈 공간으로 남겨두어도 좋습니다.

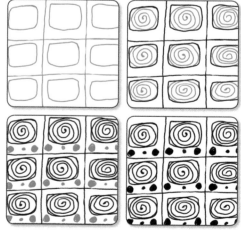

Telly 텔리

1. 그리드(격자 무늬)를 그리고, 각 구획 상단 가까이에 모서리가 둥근 직사각형을 그립니다.
2. 각 직사각형 안에 나선형을 그립니다.
3. 각 직사각형 하단에 세 점을 그려 넣습니다.

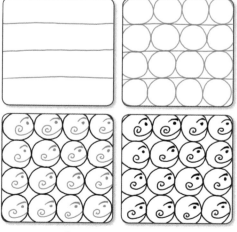

Face It 페이스 잇

1. 연필로 살짝 선을 그어 구획을 균등하게 나눕니다.
2. 펜으로 각 행 안에 동그라미를 그립니다.
3. 각 동그라미 안에 점을 찍어 눈을 만들고, 눈썹과 콧수염도 그려 넣습니다.

Snow 스노우

1. '점묘화'의 점들처럼, 어떤 코너에서든 점들의 무리로 시작합니다.
2. 공간을 채울때까지 계속해서 점을 그려줍니다.

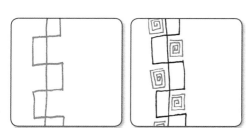 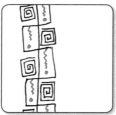 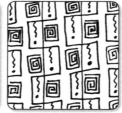

Tinklz 팅클즈

1. 세로선을 그리고, 선을 가로질러 오른쪽과 왼쪽을 번갈아가며 직사각형을 그립니다.

2. 열려 있는 직사각형 안에 네모난 나선형을 그립니다.

3. 닫혀 있는 직사각형 안에는 구불구불한 선과 점을 그립니다.

각각의 탱글은 독창적인 예술적 디자인이며, 수백 가지로 변형이 가능합니다. 탱글의 기본형에서 시작해서, 여러분만의 탱글을 만들어 보세요. 젠탱글 메소드에는 지우개가 필요 없습니다. 우리의 삶에서도, 우리는 사건들과 실수들을 지울 수 없습니다. 대신에, 그것을 기반으로 개선할 수 있습니다. 삶은 만들어 가는 과정입니다. 모든 일들과 경험들은 우리의 학습 과정에 통합되고 우리 삶의 패턴에 추가됩니다.

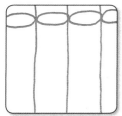 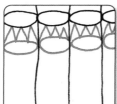 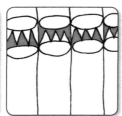 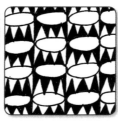

Drumz 드럼즈

1. 세로선을 그리고, 선들 사이의 공간에 타원형을 그립니다.

2. 처음 그린 타원형 아래에 약간의 여백을 두고 추가로 타원형을 그리고, 타원과 타원 사이에 지그재그를 그려 두 타원을 연결합니다.

3. 지그재그가 만든 위아래의 공간을 번갈아 칠해줍니다.

젠탱글 활용 아트(ZIA, Zentangle-Inspired Art)

전통적인 젠탱글 디자인은 비구상이고 식별 가능한 모양이나 방향이 없습니다. 스트링은 구획을 나눕니다. 지아(ZIA)는 젠탱글에서 영감받은 아트(Zenangle-Inspired Art)의 약자입니다. 컬러로 탱글링하거나, 오리지널 젠탱글 타일에 그려지지 않았거나, 특정한 방향성을 가진 모든 것들을 ZIA로 볼 수 있습니다.

알면 좋은 팁들

● 펜을 가볍게 잡습니다. ● 자신의 호흡을 느껴보세요.

● 선을 그을 때는 신중하게 하세요.

● 탱글을 그릴때는 여유를 가지고 하세요.

● 선이 일정하지 않도록 그려보세요.

● 때때로 타일을 돌려가면서 그리세요.

● 가끔 타일에서 멀리 떨어져 자신의 작품을 보세요.

● 실수는 없습니다, 그저 기회들일 뿐입니다.

● 그리다가 중도에 멈춰도 됩니다. 나중에 다시 하면 되니까요.

● 과정을 즐기세요.

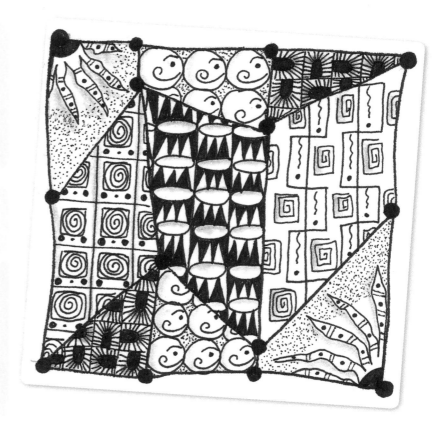

Notan 노탄

By 신디 셰퍼드 CZT

노탄은 '빛과 어둠(dark-light)'을 뜻하며, 일본 디자인의 한 장르입니다. 내가 노탄에 대해 가장 좋아하는 점은, 작업 과정에서 생기는 착시현상이에요. 젠탱글에서는 형태와 여백이 똑같이 중요하기 때문에 나는 네거티브 스페이스(미술에서 형태의 채워지지 않은 공간, 여백_역자 주)에 주의를 기울이는 편입니다. 노탄의 가장 간단한 표현 중 하나는 사각형의 확장과 관련 있습니다. 노탄의 과정은 탱글링을 위한 완벽한 공간을 제공합니다. 흰색 위에 검정색 모양을 붙이든, 검정색 위에 흰색 모양을 붙이든 그건 여러분 마음입니다!

클래식 노탄의 표준: 첫째, 네거티브 공간은 범위를 한정할 수 있는 형태여야 합니다. 둘째, 디자인을 변경하지 않고 검정색과 흰색의 명암도를 반전할 수 있어야 합니다. 마지막으로, 검정색과 흰색은 균형을 이뤄야 합니다.

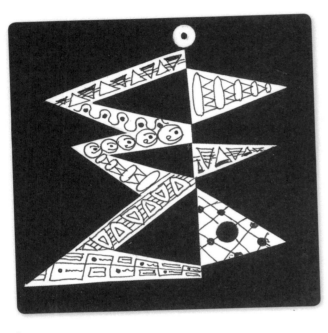

 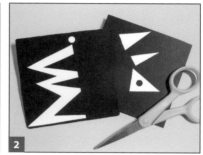

1. 사각 종이타일 2장을 준비합니다. 하나는 검정색이고 하나는 흰색이에요. 이 중 한 장을 선택해 5개의 간단한 형태를 잘라내거나 펀칭합니다.

2. 딱풀을 이용해서 자르지 않은 사각형 위에 잘라낸 큰 모양을 붙여주세요. 그런 다음, 붙여놓은 모양의 맞은편에 잘라낸 작은 모양들을 붙여줍니다. 이때 가상의 선을 중심으로 각 모양들이 대칭 형태가 되도록 붙여주는 것이 중요합니다! 양쪽의 흰색 공간에 검정색 마이크론 01 펜으로 탱글을 그립니다.

Zigzag 지그재그

착시는 노탄의 본질적인 특징입니다. 어떻게 조각들이 '들어맞는지' 알아내기란 힘든 일이죠. 이와 같은 예술 작품들은 정말 매력적입니다.

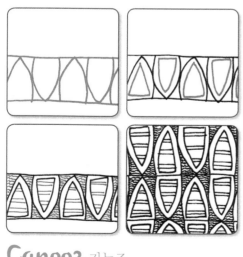

Canooz 카누즈

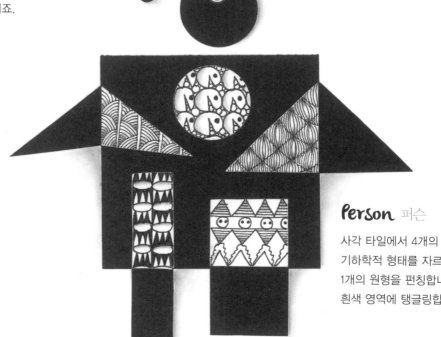

Person 퍼슨

사각 타일에서 4개의 기하학적 형태를 자르고 1개의 원형을 펀칭합니다. 흰색 영역에 탱글링합니다.

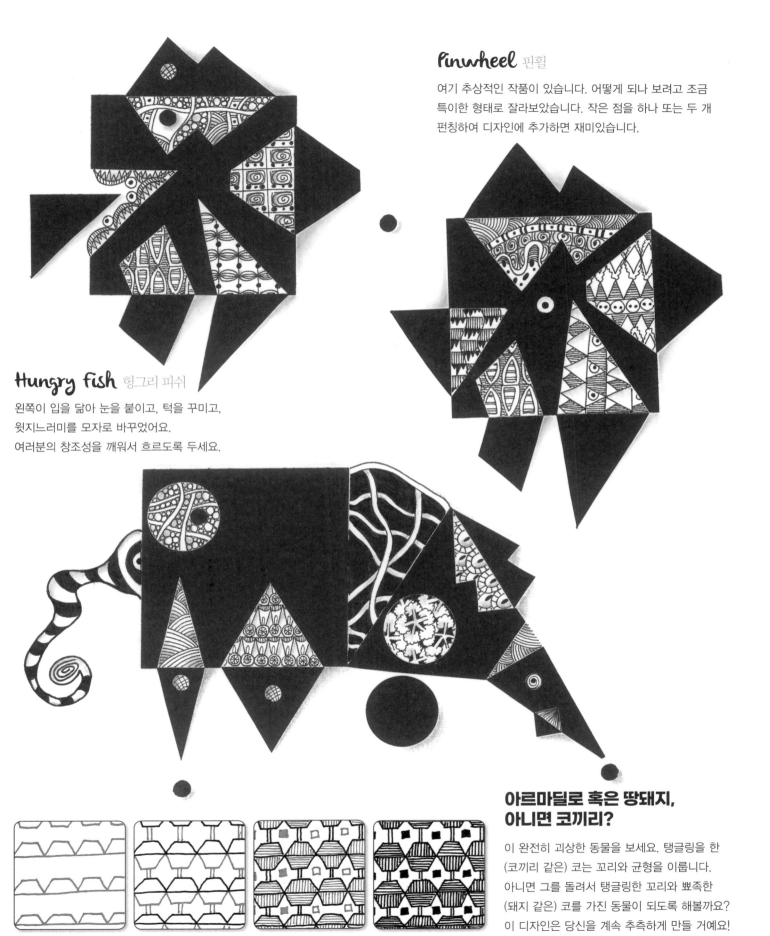

Pinwheel 핀휠

여기 추상적인 작품이 있습니다. 어떻게 되나 보려고 조금 특이한 형태로 잘라보았습니다. 작은 점을 하나 또는 두 개 펀칭하여 디자인에 추가하면 재미있습니다.

Hungry Fish 헝그리 피쉬

왼쪽이 입을 닮아 눈을 붙이고, 턱을 꾸미고, 윗지느러미를 모자로 바꾸었어요. 여러분의 창조성을 깨워서 흐르도록 두세요.

아르마딜로 혹은 땅돼지, 아니면 코끼리?

이 완전히 괴상한 동물을 보세요. 탱글링을 한 (코끼리 같은) 코는 꼬리와 균형을 이룹니다. 아니면 그를 돌려서 탱글링한 꼬리와 뾰족한 (돼지 같은) 코를 가진 동물이 되도록 해볼까요? 이 디자인은 당신을 계속 추측하게 만들 거예요!

Bobber 바버

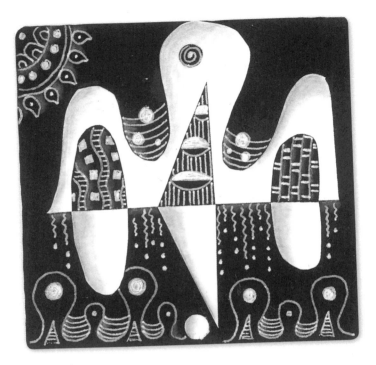

노탄에 명암 넣기: 회색 명암으로 노탄에 입체적 느낌을 줍니다. 검정색 타일로부터 그림자가 드리워지는 것처럼 보이도록 깊이감을 더하세요. 광원과 그림자가 드리우는 모습을 상상해보세요. 연필을 사용하여 일부 영역에 엷게 명암을 넣어보세요. 부드럽게 표현하기 위해서 흑연을 찰필이나 손가락으로 문지릅니다.

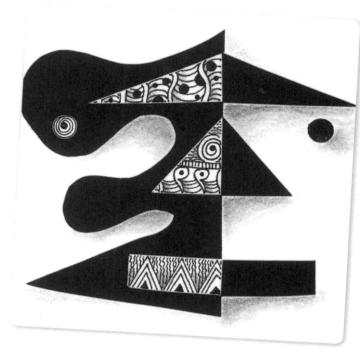

Reaching for the Light 빛을 향하여

하단 부분에 위의 노탄 모양을 따라 그리면 더 흥미로워집니다. 코너에 있는 태양이 그림자를 만드는 광원 역할을 합니다.

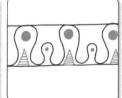
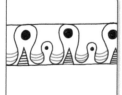
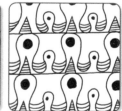

Curves and Spikes
커브와 스파이크

물결 모양과 강렬한 기하학적 디자인의 조합은 긴장감과 균형감을 만들어냅니다.

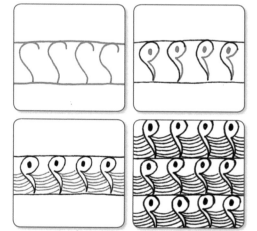

Harbor 하버

Squirm 스퀌

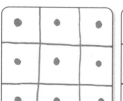
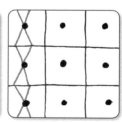
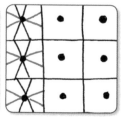
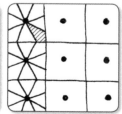
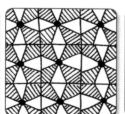
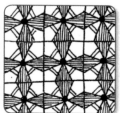

Illusion 일루젼

베리에이션

Punched Paper 종이에 구멍 내기

By 신디 셰퍼드 CZT

다양한 크기의 종이 펀치를 사용하여 탱글을 위한 매력적인 실루엣을
만드세요. 검은색 종이에 원형으로 펀칭하고, 구멍이 난 검은색 종이를
흰색 종이 위에 붙입니다. 아니면 흰색 종이에 펀치 구멍을 내고, 잘려진
원형 조각들을 검은색 종이 위에 붙여도 됩니다.

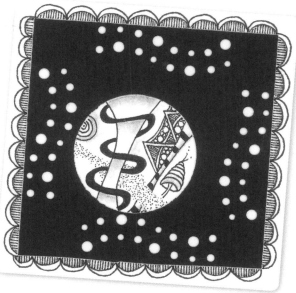

Polka Dots
물방울 무늬

스위스 치즈 같은
효과를 만들어 내
봅니다. 각각의
원형에 서로 다른
탱글을 그립니다.

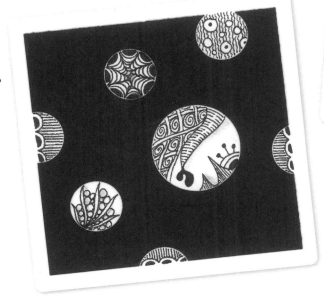

Dot Matrix 도트 매트릭스

큰 원형 안에 탱글을 그립니다.
사각형의 가장자리를 따라 탱글을 그려넣어
테두리를 만듭니다.

Torn Paper 종이 찢기

By 신디 셰퍼드 CZT

찢어진 종이를 스트링으로 사용하는 것에 대해
생각해본 적 없나요? 검은색 종이를 다양한
모양으로 찢고 펀칭한 후, 흰색 타일에 조각들을
붙이기만 하면 된답니다.

All Torn Up 올 톤업

찢거나 펀칭해 붙인 조각들
주위를 따라 탱글을
그립니다. 바깥쪽에도
탱글링을 합니다.

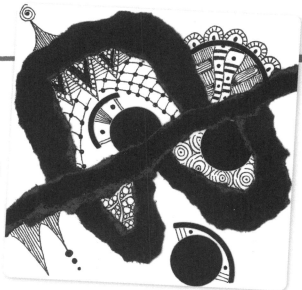

Bookmark 북마크

검은색, 붉은색, 흰색 종이를 찢고
펀칭합니다. 잘린 조각들을 흰색 종이
위에 겹겹이 붙입니다. 빈 공간에
탱글을 그립니다. 이 북마크는 스크랩
북이나 저널 페이지에서 재미있는
테두리로도 활용할 수 있습니다.

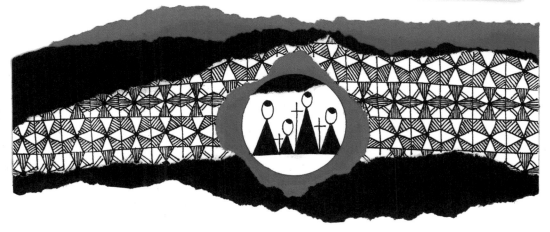

Stencils 스텐실

By 신디 셰퍼드 CZT

나는 언제나 내가 가진 도구들을 어떻게 젠탱글과 조합할 수 있을지
생각합니다. 젠탱글에서 '스트링'이란 탱글을 채울 구획을 나누는
선입니다. 스트링을 그리는 대신, 스텐실을 사용하여 구획을 나눠보세요.
두 가지 방법이 있습니다. 바로 마스킹하기와 무늬 찍기. 아래 단계들을
보며 모두 시도해보세요.

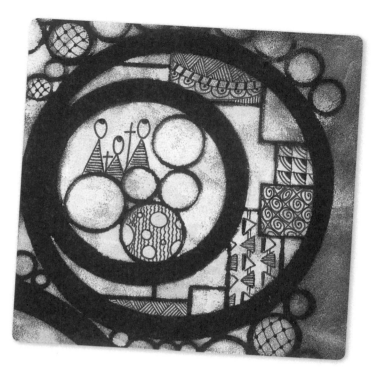

Sentry Trio 3인의 보초

다른 별이나 다른 차원에 생명체가 존재할까요? 약간의 상상력을
발휘하여 망원 렌즈를 통해 보이는 행성 클러스터에 사람들을 그려
넣었습니다. 이 프로젝트는 검은색 젠탱글 타일에 스텐실을 대고 그 위에
흰색 아크릴 물감을 스펀지로 문질러 디자인을 만든 다음, 흰색 공간에
탱글을 그려 완성했습니다.

1

재료: 스텐실, 검은색 종이타일, 흰색 아크릴
물감, 화장용 스펀지가 필요합니다.(여기서
사용된 스텐실은 스텐실걸StencilGirl에서 가져
온 것입니다.)

Tip : 물감이 마르는 동안 사용한
스텐실을 깨끗이 닦아 놓으세요.

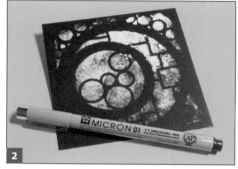

2

스텐실로 마스킹하기 : 사용하려는 스텐실
영역을 선택합니다. 검은색 타일 위에 스텐실을
테이프로 붙이거나 원하는 위치에 고정합니다.
화장용 스펀지에 흰색 아크릴 물감을 살짝
적십니다. 검은색 타일이 보이지 않게 스텐실
위에서 반복해 스펀지를 가볍게 두드립니다.
물감이 가장자리로 갈수록 옅어지게 합니다.
페인트가 번지지 않도록 조심스레 스텐실을
들어 올립니다. 밤새 말립니다. 검은색 마이크론
01 펜을 사용하여 탱글을 그립니다. 흰색 초크
연필(젠탱글 화이트차콜 펜슬)로 명암을 줍니다.

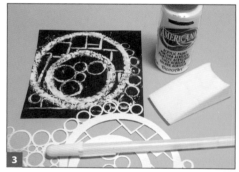

3

또는 스텐실로 무늬 찍기 : 탱글링하기에 최적인
스텐실 영역을 선택합니다. 화장용 스펀지에
흰색 아크릴 물감을 살짝 적셔 스텐실에 두드려
물감을 칠합니다. 재빨리 스텐실을 뒤집어
검은색 타일 위에 눌러 찍습니다. 모든 페인트가
스텐실에서 종이로 옮겨지도록 스텐실을 즉시
문지르거나 압력을 가합니다. 스텐실을 제거하고
말립니다. 필요하다면, 브러시와 흰색 물감으로
보완을 합니다. 흰색 겔리롤 펜으로 검은색
공간에 탱글링하고, 흰색 초크 연필로 명암을
줍니다. 효과가 굉장합니다!

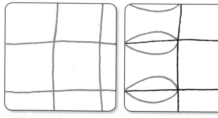 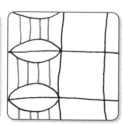 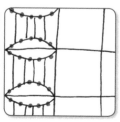 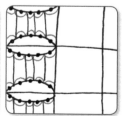 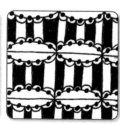

Circus 서커스

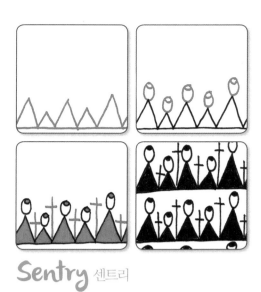

Sentry 센트리

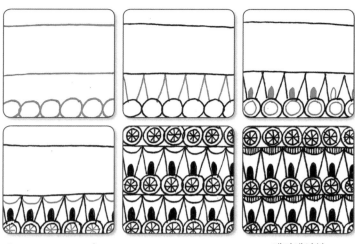

Loco Moto 로코 모토

베리에이션

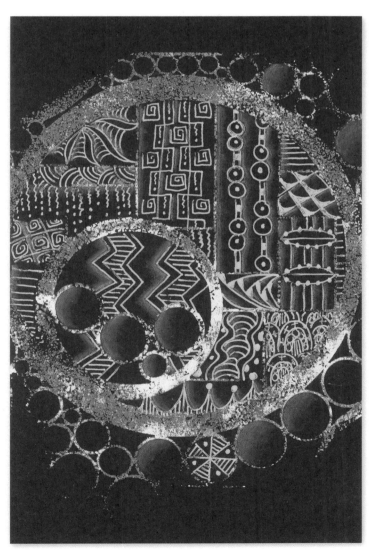

검은색 판화지에서의 현대 미술

예술에 대한 '규칙 없는(no rules)' 접근 방식으로 여러분의 창조성을 발휘하세요. 나는 젠탱글이 가지고 있는 자유로움을 좋아합니다. 어떤 탱글을 사용할지, 어디에 그릴지 선택하는 것이 즐겁습니다.

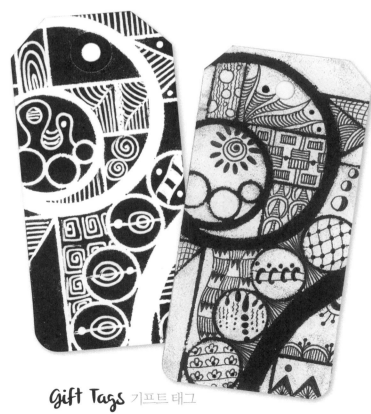

Gift Tags 기프트 태그

흰색 태그에는 검은색 페인트를 사용하고 흰색 겔리 롤 펜으로 탱글을 그립니다. 검은색 태그에는 흰색 페인트를 사용하고 검은색 마이크론 01 펜으로 탱글을 그립니다.

fork and Ink 포크와 잉크

By 신디 셰퍼드 CZT

칼로리 프리 아트! 탱글을 그릴 구획을 만드는 재미있는 방법. 이번에는 포크를
사용합니다. 플라스틱 포크 끝을 검정색 퍼머넌트(permanent) 잉크에 살짝 담급니다.
포크가 종이 위를 가로지르게 끌어서 그리드(grid, 격자무늬)를 만듭니다.
포크가 만들어낸 각각의 구획에 탱글을 그립니다.

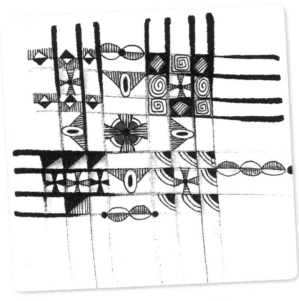

Woven Rug 직조 러그

디자인 사이에 여백을 둔다면, 손으로
짠 러그나 담요에서 볼 수 있는
디자인처럼 돋보일 거예요.

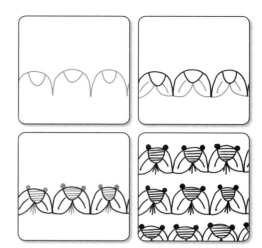

Shoo-fly 슈플라이

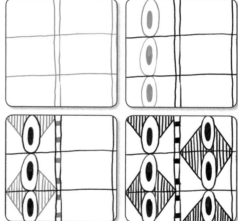

Air Mail 에어메일

Directional Mosaic

방향 모자이크

여러분들이 모든 공간을 채웠을
때, 마침내 드러나는 아름다움에
감탄하게 될 거예요. 많은
탱글들로 실험해보세요.

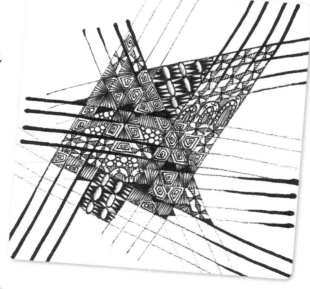

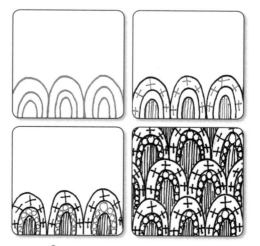

Archy 아치

Straw Blowing 빨대로 불기

By 마지 휘딩턴

이번에는 검정색 잉크와 흰색 종이를 사용해 놀라운 탱글 아트를 만드는 새로운 방식을 알아봅시다. 빨대를 사용하는 것은 탱글링의 독특한 출발점을 얻을 수 있는 참신한 접근방법입니다.

1. 흰색 종이타일에 기본 모양을 그립니다. 검정색 먹물(India ink)로 모양을 칠하세요. 그림과 같이 물고기나 동물을 만든다면 눈은 칠하지 말고 하얗게 남겨두세요.

2. 기본 모양의 한쪽 가장자리에 먹물을 충분히 떨어뜨립니다. 얇은 빨대를 종이와 평행이 되도록 잡고 부드럽게 불어서 먹물을 덩굴손 모양으로 퍼뜨립니다. 타일을 돌리면서 빨대를 불어줍니다.

3. 덩굴손을 한 번에 하나씩 완성합니다. 만족스러울 만큼의 덩굴손이 그려졌다면 이제 먹물을 말려줍니다.

4. 검정색 마이크론 01 펜을 사용하여 덩굴손 사이사이에 탱글을 그립니다.

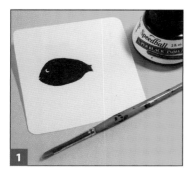 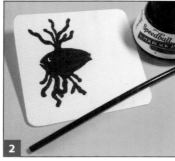 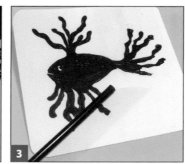 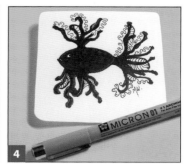

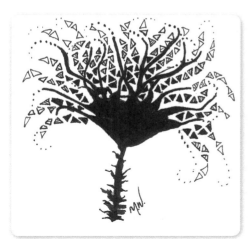

Dandelion 민들레

탱글 씨앗은 당신이든 산들바람이든, 아주 조금만 불어도 날아갈 거예요. 상상력을 발휘해 잉크 패턴을 예술작품으로 만들어보세요.

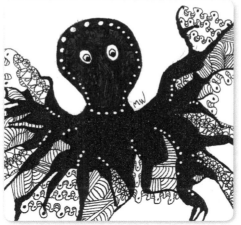

Octopus 문어

올리(문어 이름_역자)는 멋진 하루를 즐기고 있는 것이 분명해요. 그에게 생명을 불어넣는 탱글을 그리면서 여러분도 틀림없이 미소 짓게 될 거예요.

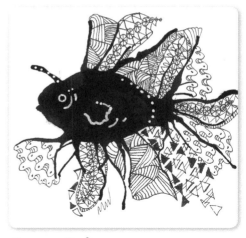

fancy fish 화려한 물고기

흐름에 맡기세요. 잉크가 당신에게 제안하는 대로 모양을 선택하고 확장하고 강조하고 즐기세요.

Spinnerz 스피너즈

Wooden Birds 나무 새

By 수잔 맥닐 CZT

활기찬 작은 새들의 무리를 만들어 보세요.

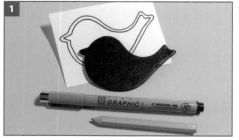

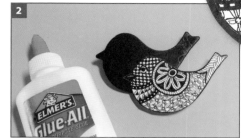

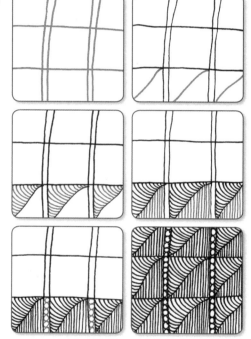

1. 나무 재질의 장식용 새 모형을 구입하세요.
모형에 검정색 물감을 칠하고 말리세요.
모형을 흰색 종이타일 위에 놓고 연필로 본을
뜨세요. 본을 뜬 선 안쪽으로 약 0.5cm 정도
들여서 연필로 다른 선을 그립니다. 연필로
그린 안쪽 윤곽선을 펜으로 그립니다.

2. 안쪽 윤곽선 안에 탱글을 그립니다. 새의
안쪽 윤곽선을 따라 잘라냅니다. 접착제를
사용하여 탱글을 그린 종이타일을 나무
새에 붙입니다.

Riche 리체

Rocketz 로케츠

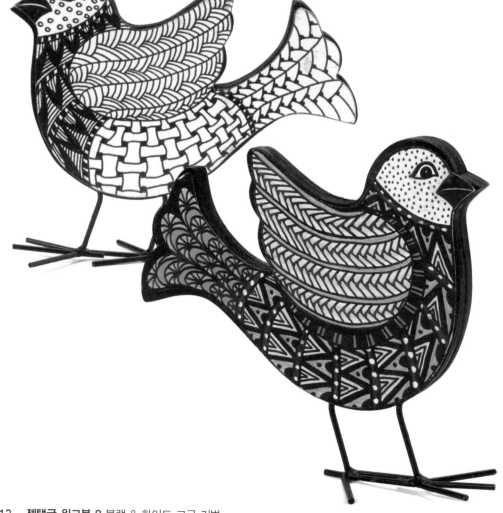

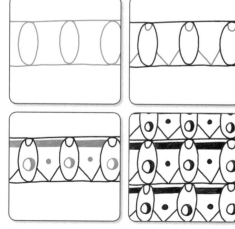

Rorschach Inkblot

By 수잔 맥닐 CZT

로르샤흐 잉크블롯

이미 레오나르도 다빈치와 보티첼리는 예술 작품에 잉크블롯 (inkblot) 기법을 사용했답니다. 따라서 여러분은 걱정하지 않아도 됩니다. 똑같은 잉크블롯은 존재하지 않으며 다양한 방법으로 해석될 수 있습니다. 탱글을 그려넣기만 하면 독특한 예술작품을 무한히 만들 수 있습니다.

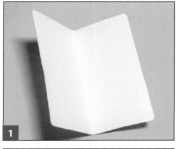
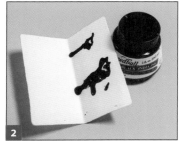
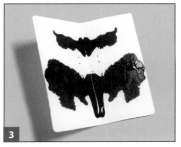
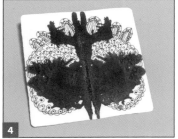

1. 흰색 종이타일을 반으로 접으세요.
2. 종이타일을 열어 한쪽 면에 먹물(India ink)을 한두 방울 떨어뜨립니다.
3. 다시 종이를 접어 먹물이 반대편 종이에 밀착되게 합니다. 잉크가 퍼지도록 접은 상태에서 손으로 종이 표면을 문질러줍니다.
4. 접은 종이타일을 펴고 잉크를 말립니다. 만들어진 디자인을 시작점으로 하여 검정색 마이크론 01 펜으로 탱글을 그립니다.

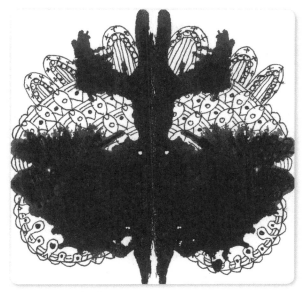

Space Station 우주 정거장

여러분이 선택한 탱글이 작품의 성격을 규정합니다. 이 작품의 곡선은 중력을 유지하는 회전 자이로스코프를 떠올리게 합니다.

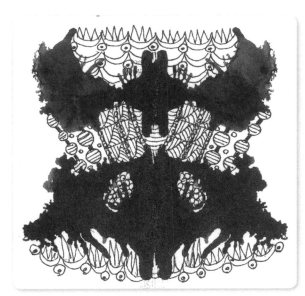

Super T 슈퍼 티

대칭적인 디자인에 그저 탱글을 추가하며 즐기세요. 다양한 패턴으로 작품에 변화를 주세요.

Salsa 살사

Fishy 피쉬

Clayboard/Scratchboard 클레이보드와 스크래치보드 활용

By 수잔 맥닐 CZT

클레이보드(점토판), 예를 들면 앰퍼샌드사(社)의 클레이보드(Claybord™)는
그림을 그리고 스크래칭하기에 정말 멋진 표면입니다. 컬러펜, 브러시 마커,
수채물감으로 채색할 수도 있습니다. 클레이보드는 일반형이나 프레임이
있는 형태, 둘 다 사용 가능합니다.

Mermaid 인어

인어 디자인의 풍향계는 이 작품을 만드는 데 영감을 주었습니다. 가끔은
여러분도 그림 그릴 대상을 찾기 위해 집 안을 한번 둘러볼 필요가
있습니다. 물고기 비늘을 닮은 탱글은 재밌게 그릴 수 있기 때문에 인어는
좋은 주제랍니다. 몸과 머리카락의 우아한 선들은 마치 물에 떠 있는 듯한
느낌이 들게 할 거예요. 물속으로 상상의 나래를 펼쳐보세요. 식물과 바다
생물을 그릴 때, 그 이미지가 틀림없이 클레이보드로 흘러들 거예요.

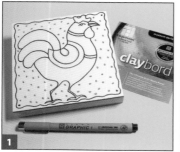 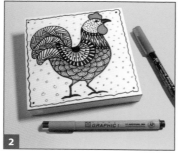 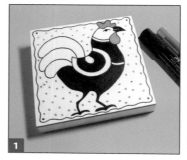 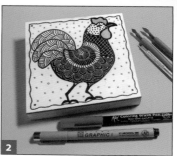

클레이보드 드로잉

1. 클레이보드 위에 연필로 기본 형태를 그린 다음, 윤곽선과 구획을
 검은색 마이크론 08 펜(또는 사쿠라사의 #1 그래픽 펜)으로 그립니다.
2. 검은색 마이크론 08 펜으로 탱글을 그립니다. 배경에 프레임과
 점을 그립니다.

클레이보드 스크래칭

1. 검정색 피트 빅 브러시(Pitt Big Brush) 펜을 사용하여 구획을 까맣게
 칠합니다. 빨강색 피트 브러시(Pitt brush) 펜으로 색상을 추가합니다.
2. 스크래치 도구를 사용하여 검은색 구획에 탱글을 그립니다.

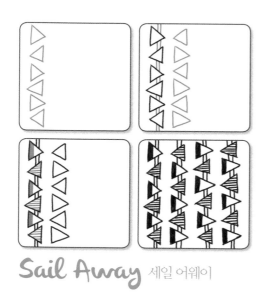

Sail Away 세일 어웨이

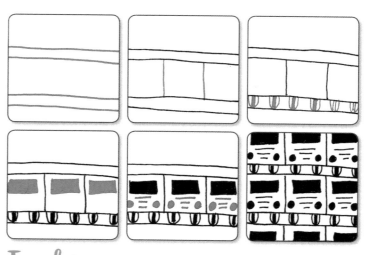

Truckerz 트러커즈

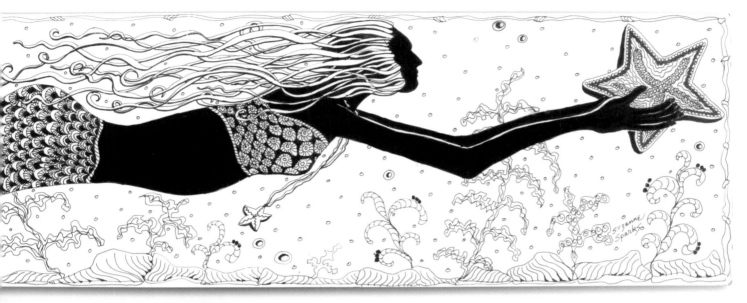

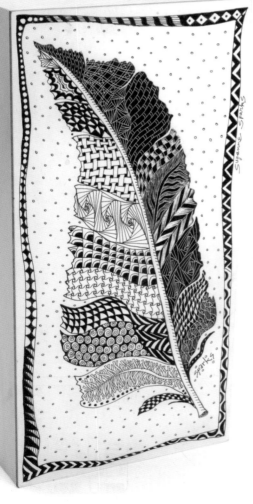

feather 깃털

두 가지 기법을 한 번에! 깃털의 왼쪽은 흰색 위에 검정색 마이크론 펜으로 그렸고, 오른쪽의 넓은 구역은 검은색을 칠한 다음 스크래치 도구를 사용하여 탱글을 그렸습니다.

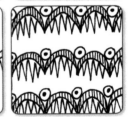

Monsterz 몬스터즈

Peacock 공작

이 자부심 넘치는 공작은 탱글링의 기쁨 그 자체였습니다. 와일드한 줄무늬의 다리와 환상적인 깃털을 만들어내는 몸통의 다양한 탱글을 살펴보세요. 꼬리 깃털에 파인니들(pine needle) 탱글을 그릴 때 특히 즐거웠습니다.

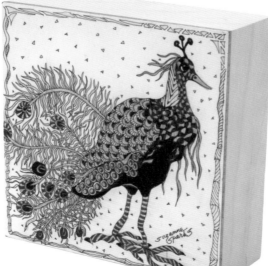

White on Black on White 흰색에 검은색에 흰색

By 수잔 맥닐 CZT

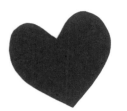

우리가 매일 보는 대부분은 흰색 위의 검정색입니다. 인쇄된 종이, 컴퓨터 화면, 책만 봐도 그렇죠. 하지만 흰색 위에 검정색 잉크, 검정색 위에 흰색 잉크라는 단순한 탱글 기법을 확 뒤집는다면, 아주 신선한 관점을 얻을 수 있습니다. 검은색 종이타일에서 하트 모양을 오려내 기본 모양을 만듭니다. 그리고 딱풀로 흰색 종이타일에 붙입니다. 그런 다음 검은색 마이크론 01 펜을 사용하여 하트 모양의 바깥쪽으로 탱글을 그립니다. 검은색 하트에는 흰색 겔(gel) 펜을 사용합니다.

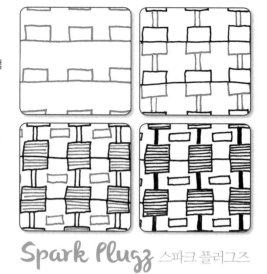

Spark Plugz 스파크 플러그즈

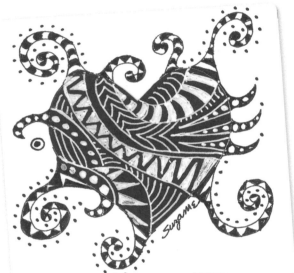

Heartthrob 두근거림

곱슬 모양 때문에 아름답게 탱글링된 하트 모양이 색다르게 보입니다. 이 작품이 검은색 종이타일에서 잘라낸 하트 모양에서 출발했다는 것을 좀처럼 알기 힘들겠죠! (위 내용을 참고하세요.)

 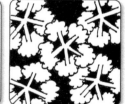

Ka-Pow 카-파우

Heart Circle

하트 서클

귀여운 테두리가 평범한 하트를 비범한 예술로 만듭니다.

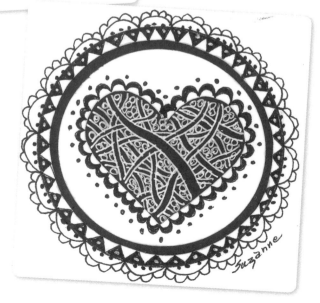

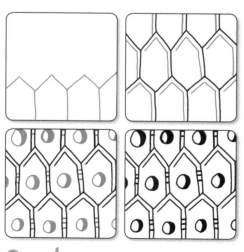

Condo 콘도

젠탱글 워크북 8
블랙 & 화이트 고급 기법

　젠탱글 워크북 8에 오신 것을 환영합니다. 여기에서 여러분은 젠탱글 메소드를 통해 배웠던 모든 새로운 기법들을 실제로 실행해볼 수 있습니다. 기초를 익히고 싶다면, 페이지를 넘겨서 'DIY(Draw-it-Yourself) 탱글'부터 시작해보세요. 순식간에 새로운 탱글들을 배울 수 있고 여러분의 디자인에 그것들을 응용할 수 있습니다. 초보자가 아닌 경우에는 명암 연습 단계로 바로 건너뛰어도 좋습니다. 초급자든 능숙한 탱글러든 누구나 사용할 수 있도록 잉크블롯과 흥미로운 스트링이 그려진 페이지가 제공됩니다. 재료가 준비되지 않았는데 바로 시작하고 싶다면 이 워크북에서 시도해보세요.

　다음 페이지부터 여백이 굉장히 많다는 것을 눈치 채셨을 거예요. 모두 여러분을 위한 여백입니다. 이 페이지는 여러분이 어떠한 연습을 하도록 제안하는 것뿐이지, 여러분이 반드시 해야 하는 것은 아닙니다. 빈 공간을 이용해서 모양이나 탱글, 혹은 젠탱글 아트 등 무엇이든 원하는 것을 그리세요! 이곳은 놀고, 실험하고, 창조하는 여러분만의 공간입니다.

　겁내지 마세요. 젠탱글에서 실수란 없듯이, 이 워크북에서 잘못할 것이 없습니다. 이 페이지들은 여러분이 좋은 대로 사용하시면 됩니다. 탱글이나 디자인이 여러분이 의도한 대로 되지 않는다면, 빈 공간을 찾아서 다시 해보세요. 첫번째 시도에서 배운 것을 다음번에 적용해보세요. 계속 그리면, 그 결과에 놀라움을 금치 못할 것입니다.

Happy tangling!

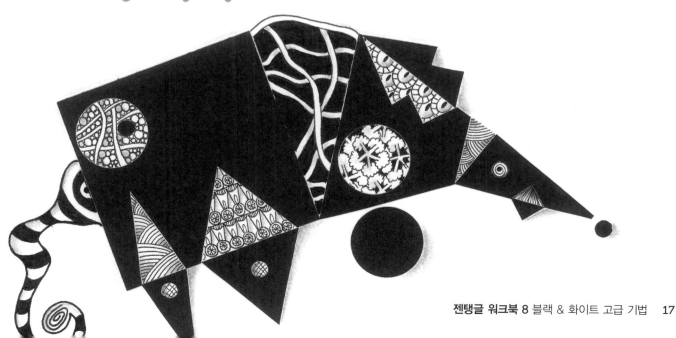

DIY(Draw-it-Yourself) 탱글

탱글 그리는 방법을 차근차근 연습하고 싶나요? 바로 여기 직접 해볼 수 있는 공간이 있습니다.
단계별로 탱글들을 따라 그려보고 나머지 박스와 공간을 활용해 여러분만의 변형과 응용을 즐기세요.

Squirm 스쿰

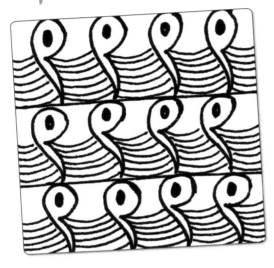

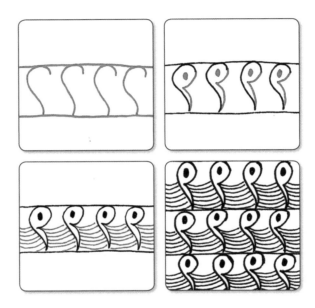

직접 그려보세요!

Illusion 일루젼

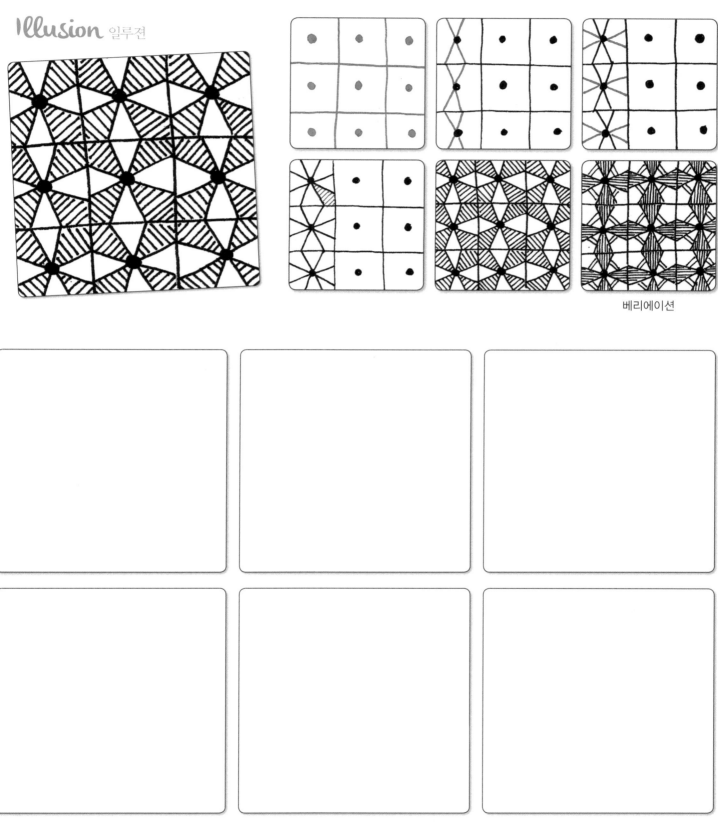

베리에이션

직접 그려보세요!

Bobber 바버

직접 그려보세요!

Loco Moto 로코 모토

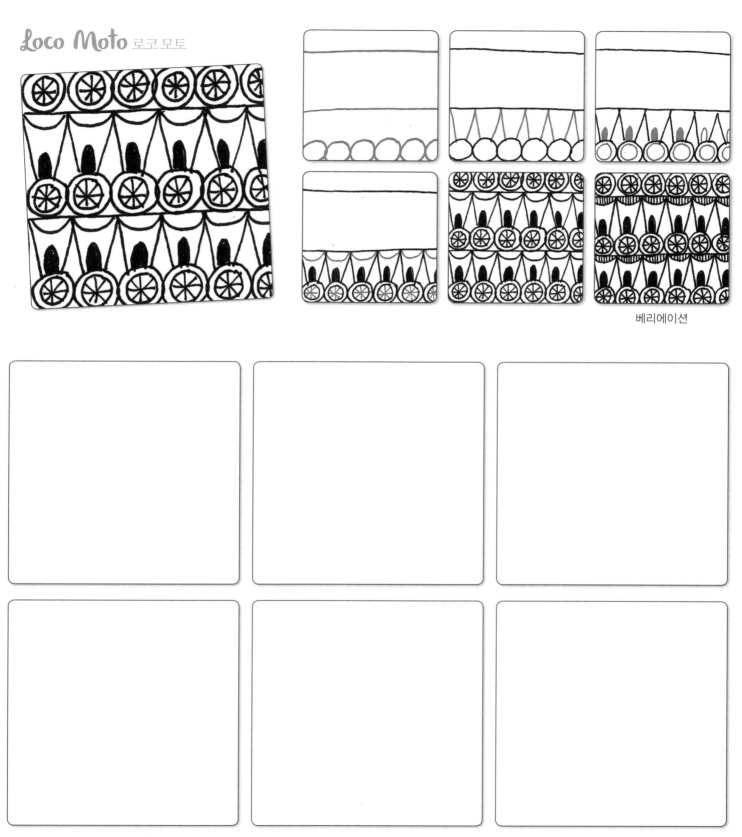

베리에이션

직접 그려보세요!

명암 실습

명암은 젠탱글 아트에 깊이감와 입체감을 줄 수 있는 아주 쉬운 방법입니다. 아래에 몇 가지 명암 샘플을 보세요.
같은 탱글이라도 어떻게 명암 처리를 하느냐에 따라 완전히 다르게 보일 수 있습니다. 명암을 줄 때 탱글의 형태를
고려하세요. 곡선이 많나요? 그러면 위나 아래에 명암을 넣어보세요. 안에서 바깥쪽으로, 아니면 바깥쪽에서
안쪽으로 명암을 주면 탱글이 어떻게 달라 보일까요?

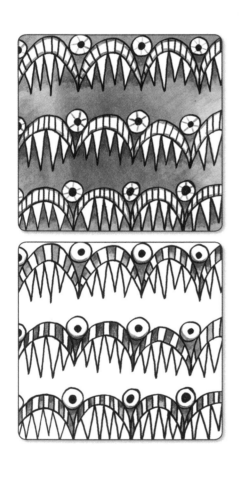

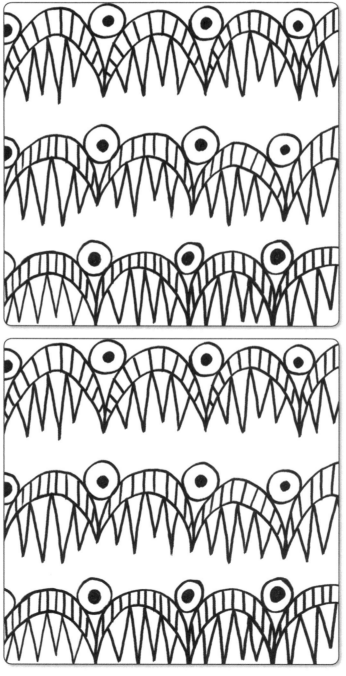

직접 명암을 넣어보세요!

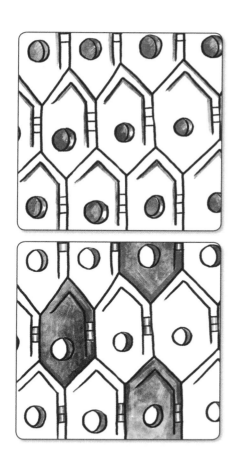

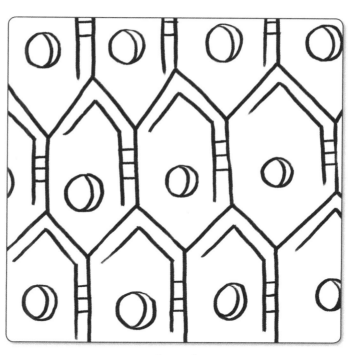

직접 명암을 넣어보세요!

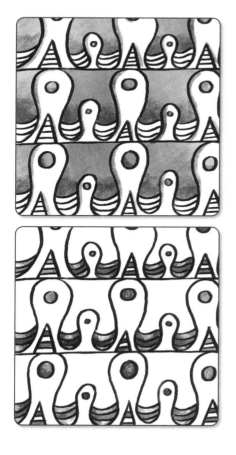

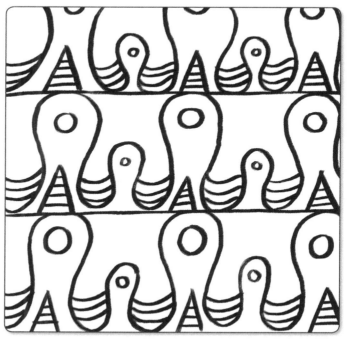

직접 명암을 넣어보세요!

포크와 잉크 스트링

포크와 잉크로 스트링을 그리면 탱글을 채울 작은 구획들이 많이 만들어집니다. 이는 전통적인 젠탱글 아트로부터의 흥미 있는 일탈이죠! 다음은 포크와 잉크로 표현할 수 있는 다양한 아이디어입니다. 이 디자인에 여러분의 포크를 자유롭게 휘둘러보세요!

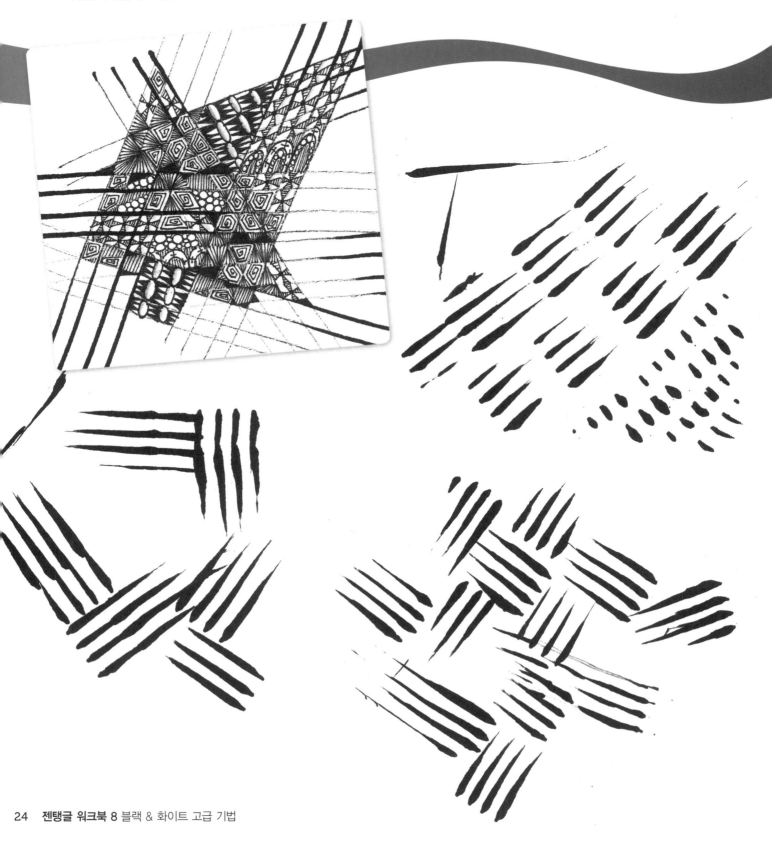

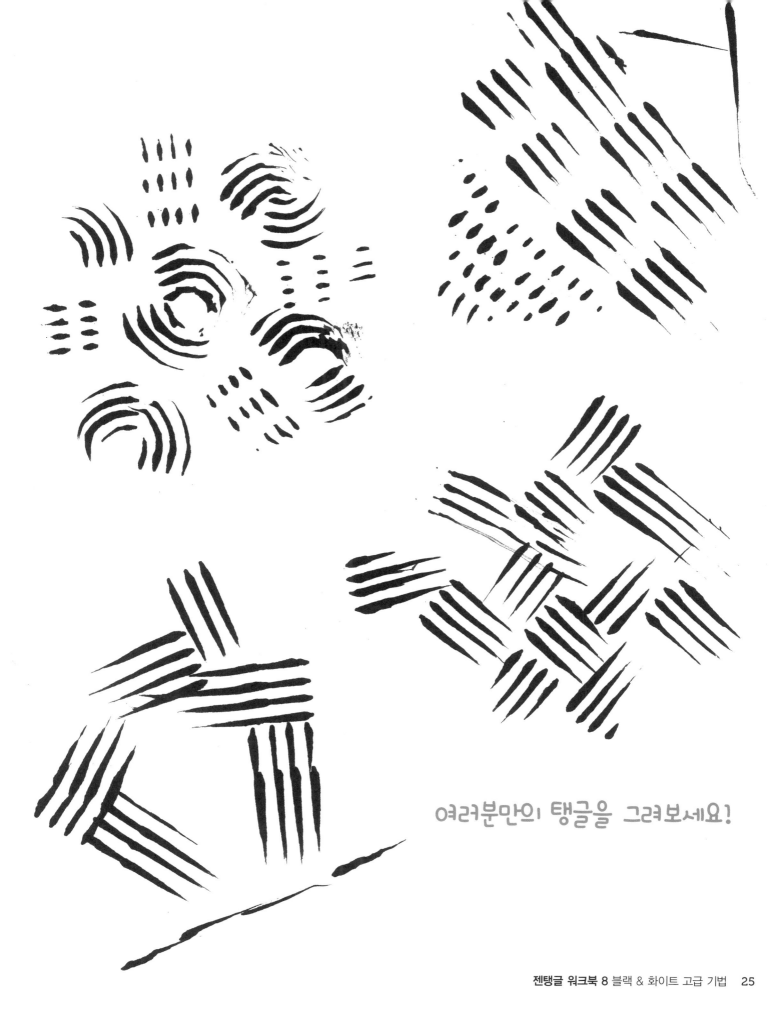

여러분만의 탱글을 그려보세요!

로르샤흐 잉크블롯 Rorschach Inkblots

잉크블롯에서 정말 재미있는 점은 얼룩 주위를 탱글링하는 것뿐만 아니라, 여러분이 얼룩을 보고 그것이 무엇인지를 연상하는 부분입니다. 동물이 보이나요? 사람? 물건? 여러분에게 보이는 것이 무엇이든 탱글을 그리는 데 영감을 줄 거예요. 같은 잉크블롯으로 여러분의 친구가 무엇을 그리는지 보세요. 두 사람은 결코 똑같지 않을 겁니다!

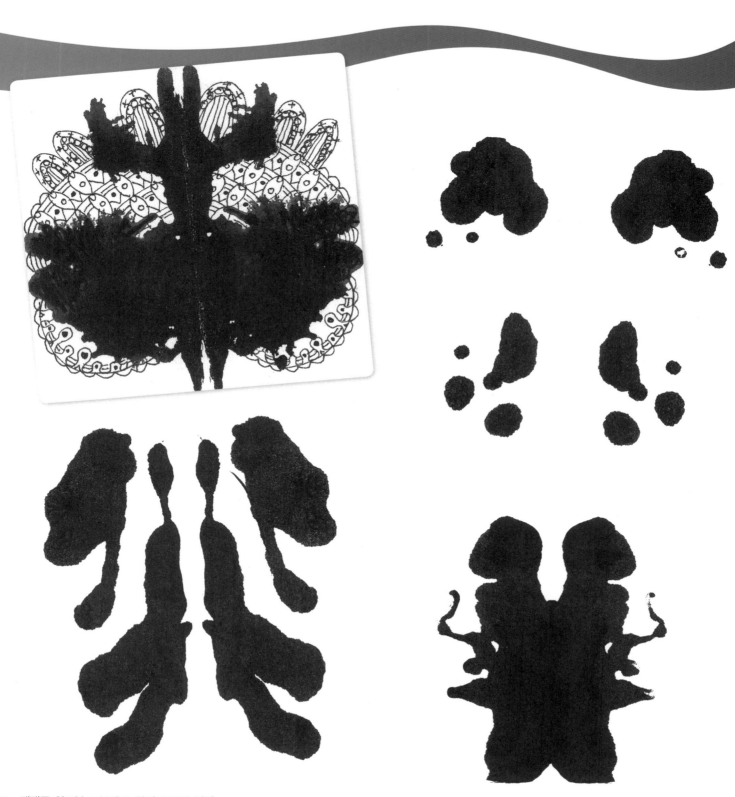

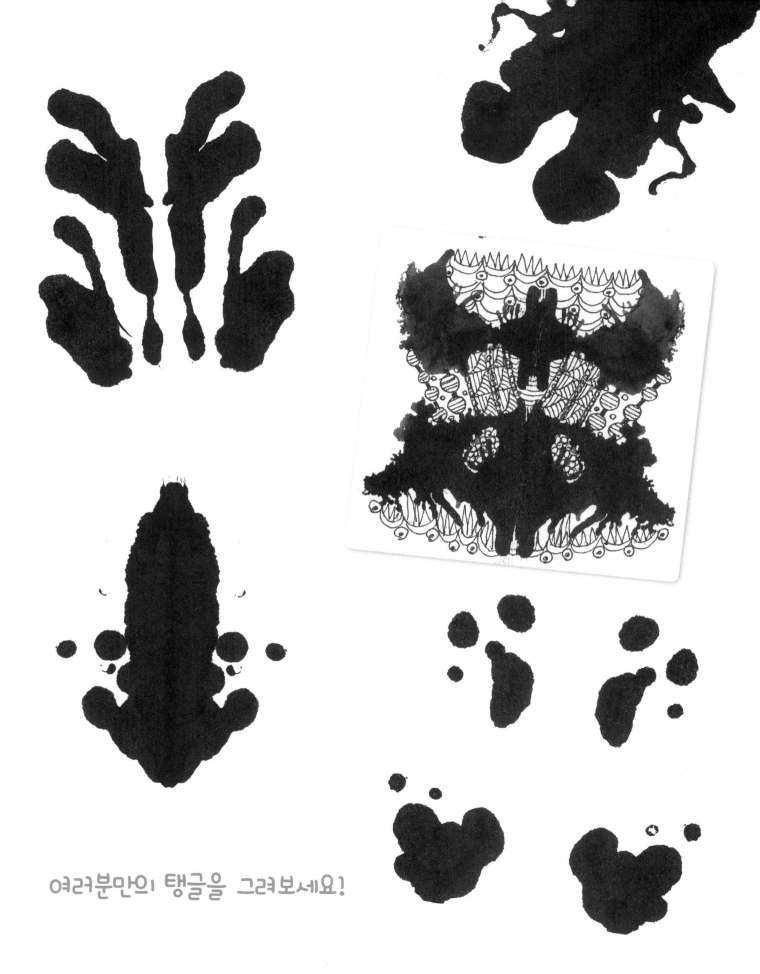

여러분만의 탱글을 그려보세요!

빨대로 불어서 만든 스트링

빨대로 부는 기법으로 크고 작은 스트링은 물론 간단하거나 복잡한 스트링을 만들 수 있습니다. 계속 잉크를 떨어뜨리고 불기를 반복하면 됩니다. 여기에 시작하는 데 도움이 되는 몇 가지 아이디어가 있습니다.

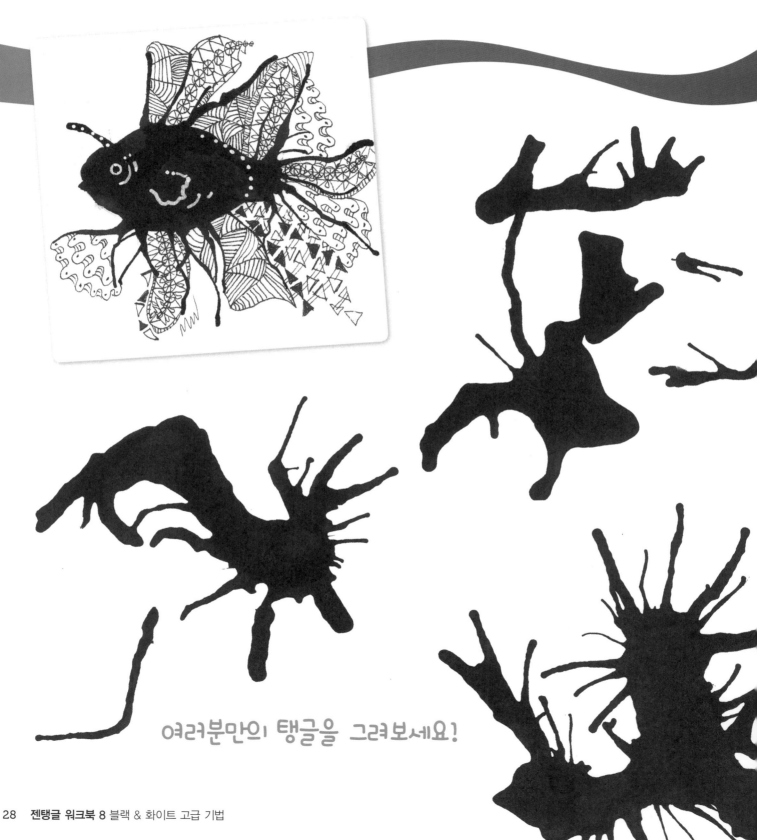

여러분만의 탱글을 그려보세요!

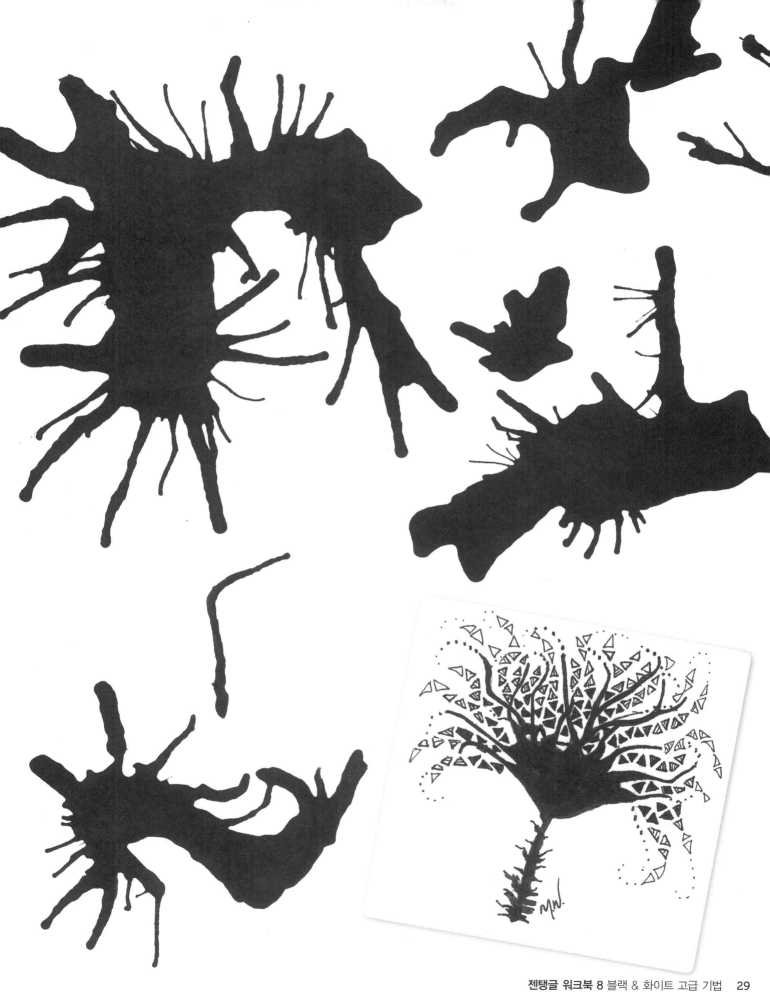

노탄(Notan) 디자인

노탄 젠탱글 작품을 만드는 즐거움의 절반은 사실 모양을 잘라내고 배열하는 방법을 선택하는 일이지만, 모양을
직접 만들어보는 것도 재미있을 수 있습니다. 어디를 자르고 붙일지 고민할 필요 없이 그냥 하면 되니까 편안합니다.

여러분만의 탱글을 그려보세요!

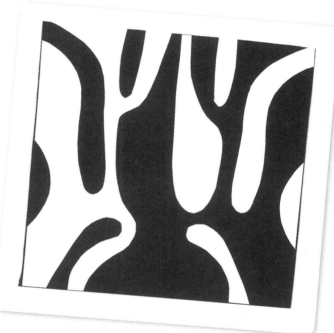

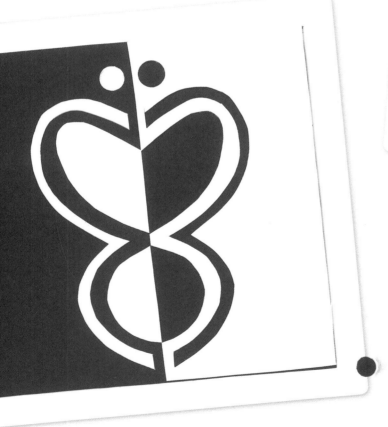

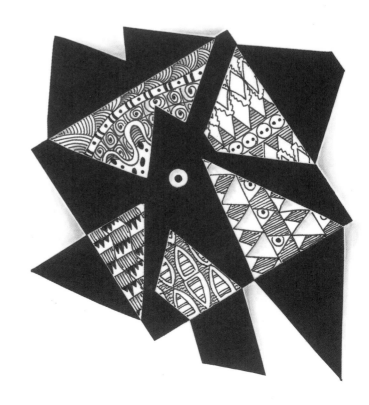

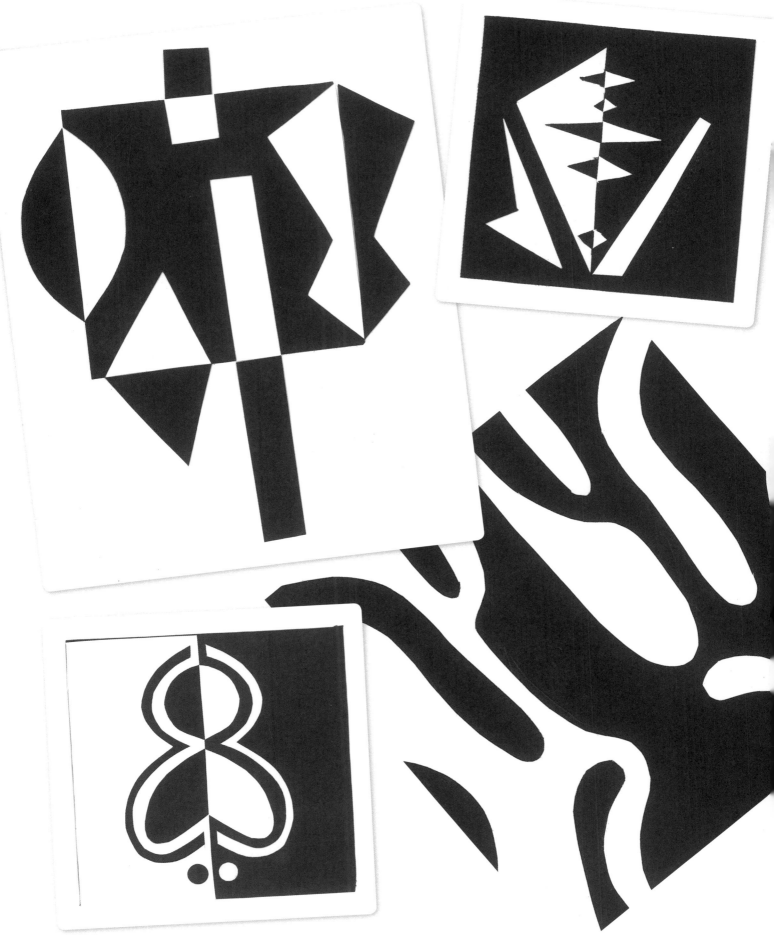

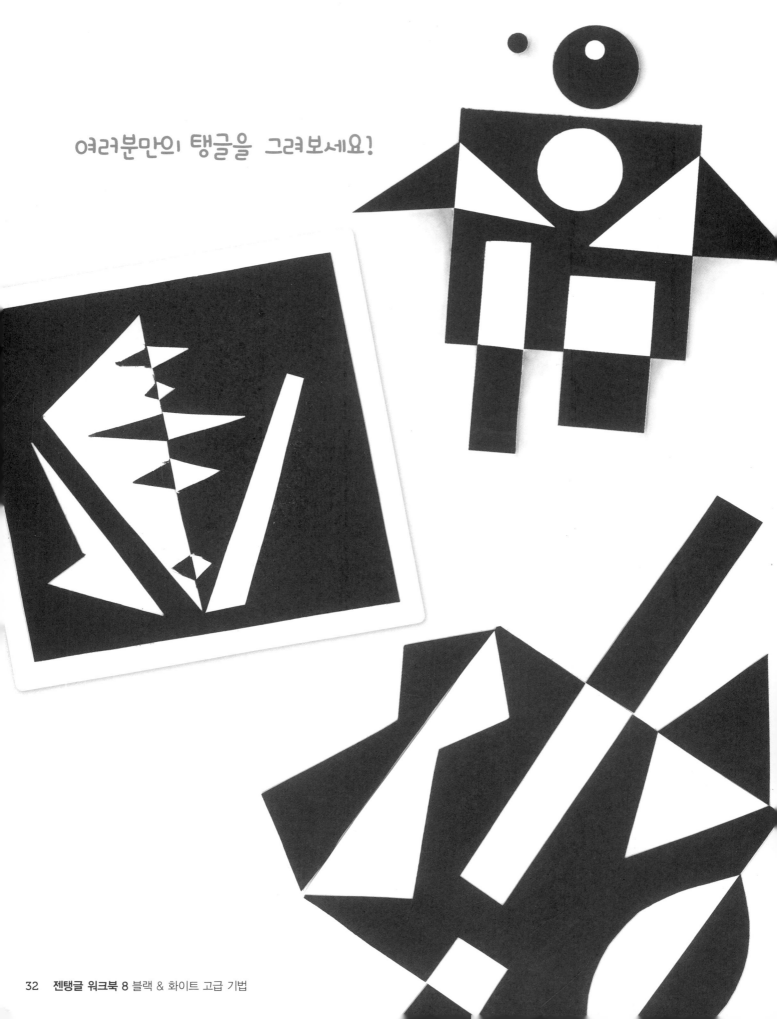

여러분만의 탱글을 그려보세요!